명문당 서첩 18

九成宮醴泉銘

唐 歐陽詢 書

鴻山 全圭鎬 編譯

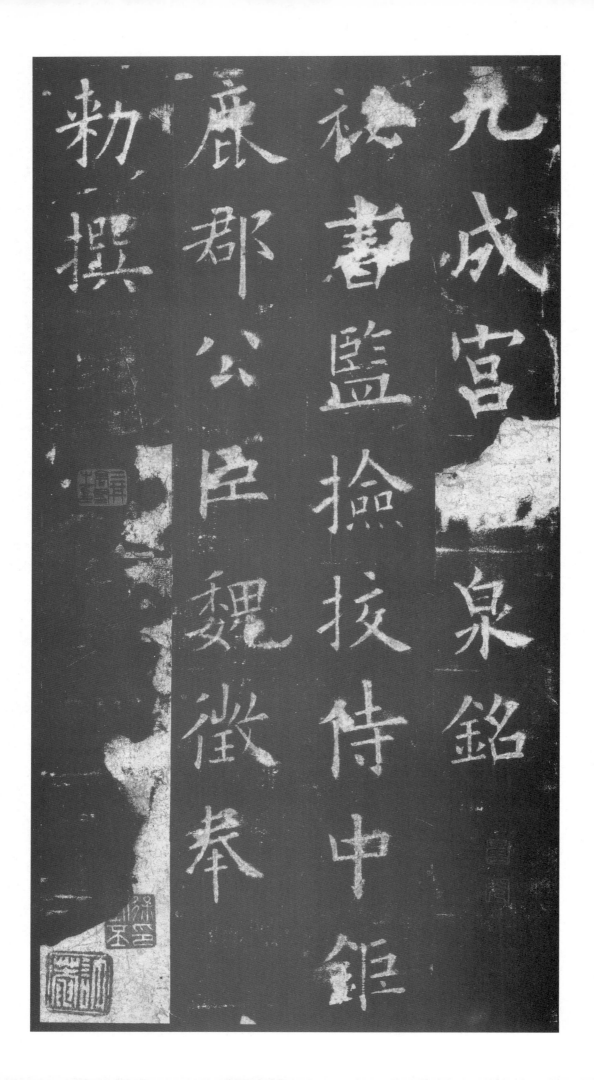

九成宮泉銘

祕書監撿挍侍中鉅

鹿郡公臣魏徵奉

勅撰

九成宮□泉銘 秘書監 撿校侍中 鉅鹿郡公 臣 魏
구 성 궁 천 명 비 서 감 검 교 시 중 거 록 군 공 신 위

徵 奉勅 撰
징 봉 칙 찬

구성궁□천명九成宮□泉銘이다.

비서감秘書監이고 검교시중撿校侍中이며 거록군공鉅鹿郡公인 신하 위징魏徵[1]
이 (황제의) 칙명을 받들어 글을 지었다.

1 위징魏徵은, 당 태종唐太宗 때의 명재상으로 직간直諫을 자주하여 시비득실是非得失을 분명히 가려내
 주었으므로, 당 태종이 그를 거울〔鑑〕에 비겼다. 《舊唐書 卷71 魏徵列傳》

維貞觀之

月皇帝避暑乎九

成之宮此則隨之

壽宮也冠山抗殿絕

維貞觀六年　孟夏之月　皇帝避暑乎九成之宮　此
유 정 관 육 년　맹 하 지 월　황 제 피 서 호 구 성 지 궁　차

則隨之仁壽宮也　冠山抗殿　絶
칙 수 지 인 수 궁 야　관 산 항 전　절

생각하면, 정관貞觀 6년 맹하孟夏의 달에 황제皇帝께서 구성궁에서 더위를 피하셨으니, 이곳은 바로 수隋나라 때에 지은 인수궁仁壽宮이다. 산의 꼭대기에 궁전을 올리고

5

鑿為池踤水架楹分

發踈開高閣周建長

廊起棟宇照葛臺

榭縿差仰視則逶邐

鑿爲池 跨水架楹 分巖棘闕 高閣周建 長廊四起
학위지 과수가영 분암송궐 고각주건 장랑사기

棟宇膠葛 臺榭參差 仰視則迢遞
동우교갈 대사참치 앙시즉초체

아름다운 골짜기에 연못을 만들고 물에 걸터앉은 기둥을 얹었으며 바위를 나누어서 대궐을 세웠으니, 높은 전각殿閣이 둘러서 섰고 긴 회랑回廊을 사방에서 일으켰으니, 동우棟宇는 뒤엉키고 대각臺閣과 정자는 들쭉날쭉하였으므로 머리를 들어 쳐다보면 복잡하게 얽혀서 어수선함이 일백 심尋(1尋은 8尺)이나 되었고,

百尋下臨則崢嶸千仞珠璧交暎金碧相暉照灼雲霞藂蔚日月觀其移山廻澗竆

4

百尋 下臨則崢嶸千仞 珠璧交映 金碧相輝 照灼
백심 하림즉쟁영천인 주벽교영 금벽상휘 조작

雲霞 蔽虧日月 觀其移山回澗 窮
운하 폐휴일월 관기이산회간 궁

아래로 내려다보면 가파르고 험준함이 천 길이나 되었다. 구슬이 서로 비취
고 금벽金碧(丹靑)이 서로 비취며 붉게 비취는 운하雲霞가 햇빛과 달빛을 가렸
으며, 그 산을 옮기고 물줄기를 돌렸으며,

泰、極侈人從欲良

之深尤至於炎景流

金無爨蒸之氣微風

徐動有淒清之涼信

5

泰極侈 □人從欲 良足深尤 至於炎景流金 無鬱
태극치　　　　인종욕　양족심우　지어염경류금　무울

蒸之氣 微風徐動 有淒淸之涼 信
증지기 미풍서동 유처청지량 신

곤궁하고 태평한 중에 지극히 사치스러움을 보니, 사람의 욕심을 따르는 것은 진실로 더욱 깊은 것으로 생각하였다. 그러나 여름의 햇빛이 쇠를 녹이는 더위에 이르러서도 답답한 기운이 없고 잔잔한 바람이 서서히 불어 상쾌하고 시원함이 있었다.

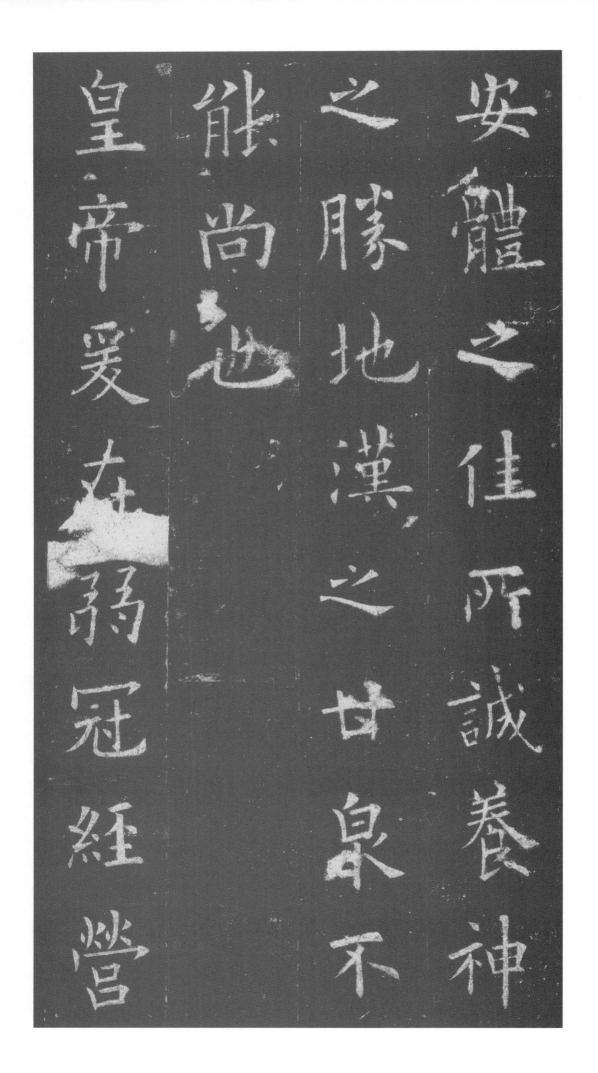

安體之佳所誠養神

皇能之膝

帝尚地漢

愛也勝之

在　尚甘

弱　地泉

冠　漢不

經　之

營

安體之佳所 誠養神之勝地 漢之甘泉 不能尙也
안 체 지 가 소　성 양 신 지 승 지　한 지 감 천　불 능 상 야

皇帝爰在弱冠 經營(四方)
황 제 원 재 약 관　경 영　사 방

진실로 몸을 편안하게 하는 아름다운 곳이고, 진실로 정신을 기르는 명승지이
니, 한漢의 감천궁甘泉宮도 이보다 낫지는 않을 것이다. 황제께서 약관弱冠의
나이에 사방을 경영하고,

四方逺乎立年撫臨

億兆始以武功壹海

內終以文德懷遠人

東越青正南踰丹儌

四方 逮乎立年 撫臨億兆 始以武功壹海內 終以
사방 체호입년 무림억조 시이무공일해내 종이

文德懷遠人 東越青邱 南踰丹徼
문덕회원인 동월청구 남유단교

입년立年에 이르러서는 억조창생億兆蒼生을 다스렸다. 처음에는 무공으로 국내를 하나로 통일하고 마침내는 문치文治의 덕으로 먼 곳의 사람들을 회유하였으니, 동쪽으로는 청구青邱를 넘고, 남으로는 단교丹徼를 넘었으며,

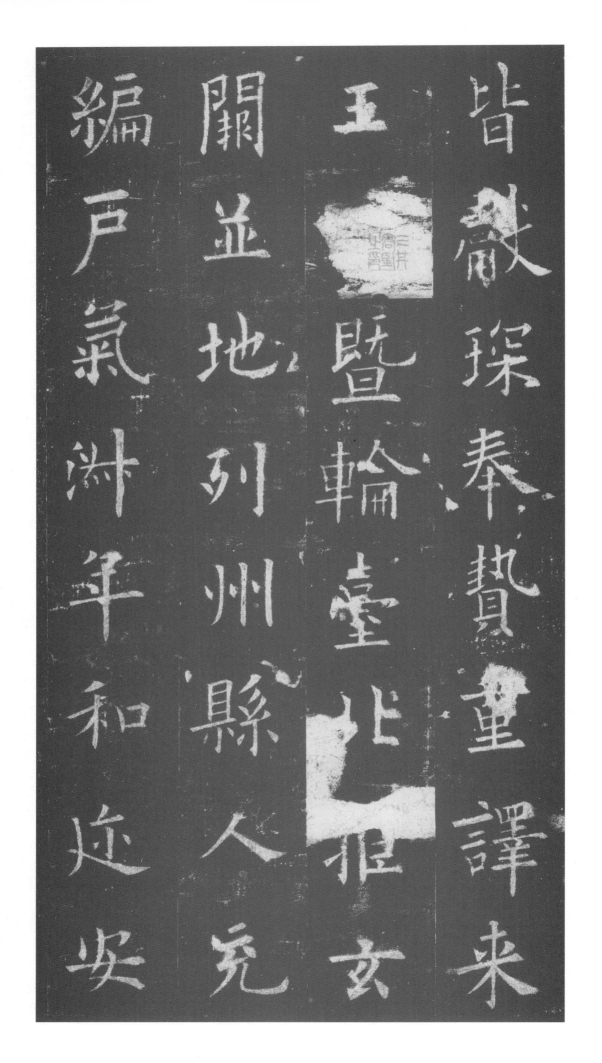

皆獻琛奉贄　重譯來王　西暨輪臺　北拒玄闕　並地
개 헌 침 봉 지　중 역 래 왕　서 기 륜 대　북 거 현 궐　병 지

列州縣　人充編戶　氣淑年和　邇安
열 주 현　인 충 편 호　기 숙 년 화　이 안

모두 보물과 예물을 받치고 거듭 통역을 하여 찾아온 왕들이 서쪽으로 윤대輪臺에 미치고, 북으로는 현궐玄闕를 막았으며, 아우른 땅에 주州와 현縣이 열을 서고 사람은 많아 통호에 편입하였다. 날씨는 맑아 해마다 화평하였으며, 가까운 곳은 평안하고,

遠肅群生咸遂靈覜

甲臻雖藉二儀之功

終資一人之憲遺

身利物櫛風沐雨

遠肅 群生咸遂 靈貺畢臻 雖藉二儀之功 終資一
원숙 군생함수 영황필진 수자이의지공 종자일

人之慮 遺身利物 櫛風沐雨 百
인지려 유신리물 즐풍목우 백

먼 곳은 조용하며 많은 사람이 출생하여 모두 뜻을 이루고 신령의 도움이 지
극하니, 이는 비록 이의二儀(음양)의 공을 의지함이나, 마침내는 한 사람의 생
각을 의지함이다. 몸을 던져 남을 이롭게 하고 비바람에 시달리며 객지에서
고생한 것은

為心憂勞成疾同

堯肌之如腊甚禹足

之胼胝針石屢加膝

理猶滯爰居京室海

姓爲心 憂勞成疾 同堯肌之如腊 甚禹足之胼胝
성 위 심　우 로 성 질　동 요 기 지 여 석　심 우 족 지 변 지

針石屢加 腠理猶滯 爰居京室 每
침 석 루 가　주 리 유 체　원 거 경 실　매

백성을 위한 마음이니, 요堯임금의 피부가 말린 고기 같고 우禹임금의 발이
굳은살이 박인 것보다 심하니, 여러 방면으로 치료하였으나, 살결은 여전히
엉기었다. 이런 중에도 서울의 집에 사니 매양

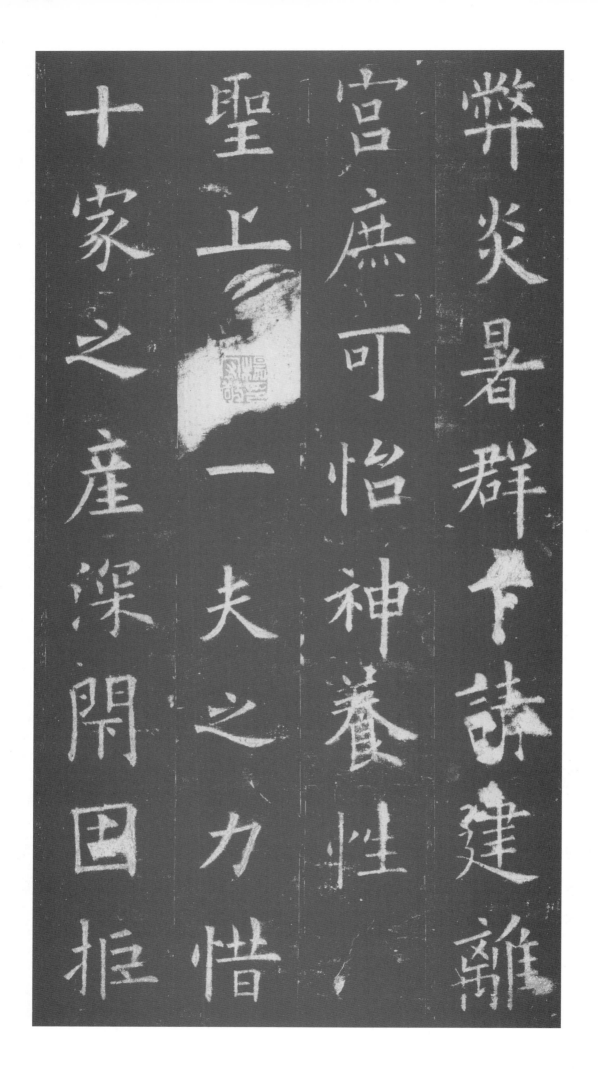

弊炎暑群下詩建離

宮庶可怡神養性

聖上一夫之力惜

十家之產深閉固拒

弊炎暑 群下請建離宮 庶可怡神養性 聖上(愛)
폐 염 서 군 하 청 건 리 궁 서 가 이 신 양 성 성 상 애

一夫之力 惜十家之産 深閉固拒
일 부 지 력 석 십 가 지 산 심 폐 고 거

무더위의 폐해가 있었다. 여러 신하가 이궁離宮을 짓기를 청하여 정신을 편안
하게 하고 성품을 기르기를 바랐으나, 성상께서는 일부一夫의 힘을 사랑하고
십가十家의 재산을 아끼시고 마음을 닫고 굳건히 거절하여

事貴因循何必改作

則可惜毀之則重勞

舊宮營於暴代棄之

未肯俯從以爲隨氏

12

未肯俯從　以爲隨氏舊宮　營於曩代　棄之則可惜
미 긍 부 종　이 위 수 씨 구 궁　영 어 낭 대　기 지 즉 가 석

毀之則重勞　事貴因循　何必改作
훼 지 즉 중 로　사 귀 인 순　하 필 개 작

따르지를 않았다. 수씨隨氏의 구궁舊宮은 전대前代에도 사용하였으니, 버리기
는 아깝고 헐어 없애는 것은 힘이 든다. 사업은 귀한데 인순因循(내키지 아니하
여 머뭇거림)하면서 어찌 반드시 다시 짓겠는가!

於是斷彫為孫損之

又損去其泰甚損其

頹壞雜丹堊以沙礫

聞粉壁以塗泥玉砌

於是 斲彫爲樸 損之又損 去其泰甚 葺其頹壞 雜
어 시 착 조 위 박 손 지 우 손 거 기 기 태 심 즙 기 퇴 괴 잡

丹堊以砂礫 間粉壁以塗泥 玉砌
단 지 이 사 력 간 분 벽 이 도 니 옥 체

이에 쪼개고 조각함을 소박하게 하면서 덜고 또 덜었으나 너무 심하지는 않았
으며, 그 무너져 내린 것을 깁고 붉은 섬돌에 자갈과 모래를 섞고 하얀 벽에
진흙을 바르고 옥으로 된 섬돌은

接於玉階芽茨嶺於瓊室仰觀壯麗可作鑒於既往俯察草萆足垂訓於後昆此所

接於土階 茅茨續於瓊室 仰觀壯麗 可作鑒於旣
접 어 토 계 모 자 속 어 경 실 앙 관 장 려 가 작 감 어 기

往 俯察卑儉 足垂訓於後昆 此所
왕 부 찰 비 검 족 수 훈 어 후 곤 차 소

흙 계단에 연하고 띠 집은 황실에 이어지니, 그 장려壯麗함을 본다. 기왕에 보이던 것을 지은 것이고, 구부려 낮고 검소함을 보니 교훈은 족히 후손에게 드리운다. 이를 일러

謂至人無為大聖不
作彼竭其力我享其
功者也然昔之池沼
咸引谷澗宮城之內

謂至人無爲　大聖不作　彼竭其力　我享其功者也
위 지 인 무 위　대 성 부 작　피 갈 기 력　아 향 기 공 자 야

然昔之池沼　咸引谷澗　宮城之内
연 석 지 지 소　함 인 곡 간　궁 성 지 내

지인至人(더없이 덕德이 높은 사람)은 무위無爲하고 성인聖人은 부작不作이라고
하니, 저들은 그 힘을 다하고 나는 그 공을 누리는 자이다. 그러나 옛적의 연
못은 모두 계곡의 물을 끌어들인 것으로, 궁성의 안에는

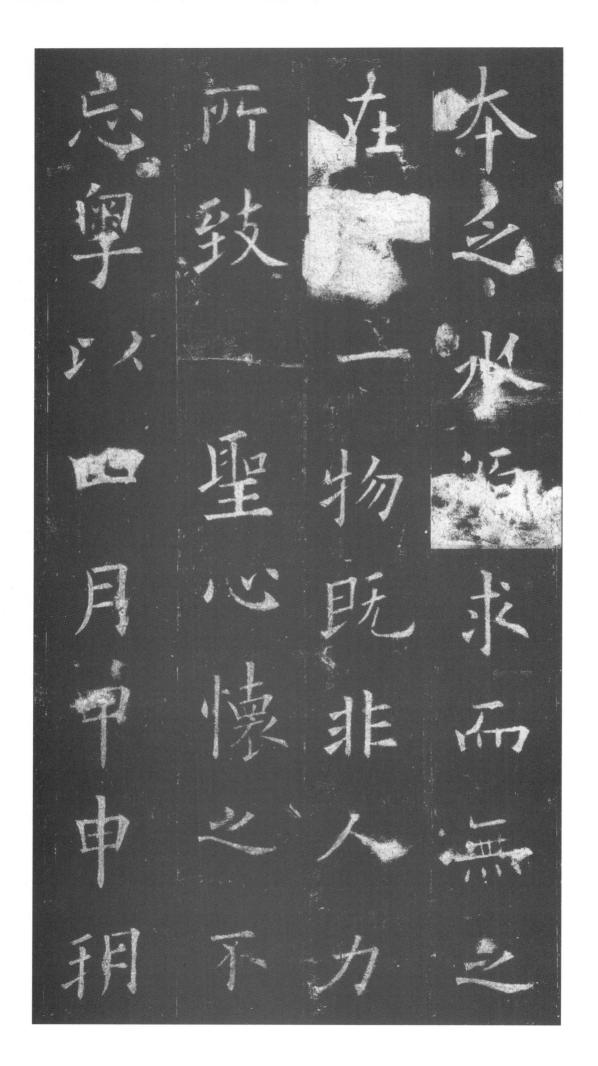

本之必求而無之

在一物既非人力

所致聖心懷之不

忘學以四月甲申朔

本乏水源 求而無之 在乎一物 旣非人力所致 聖
본 핍 수 원 구 이 무 지 재 호 일 물 기 비 인 력 소 치 성

心懷之不忘 粤以四月甲申朔
심 회 지 불 망 월 이 사 월 갑 신 삭

본래 수원水源이 없고 구하여도 없는 것이 하나의 물체에 있으니, 이미 인력
으로 할 바가 아니므로 성심聖心은 이를 잊지 않았도다. 4월 갑신삭으로부터

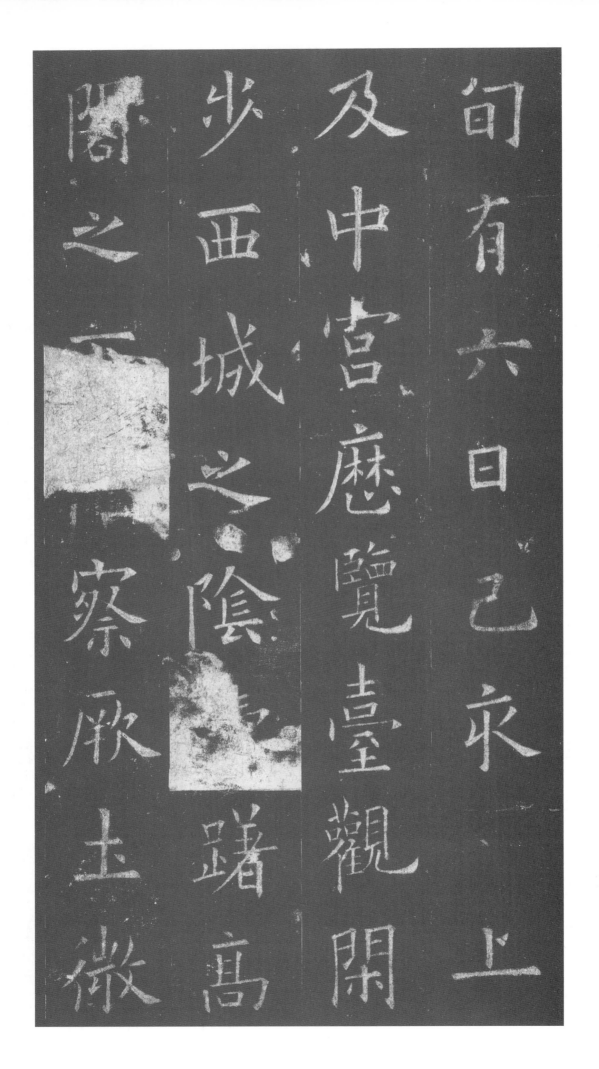

句有六日己永上
及中宮歷覽臺觀閉
少西城之陰躇馬高
閣之二察厥土徹

旬有六日己亥 上及中宮 歷覽臺觀 閑步西城之
순 유 육 일 기 해　상 급 중 궁　역 람 대 관　한 보 서 성 지

陰 躊躇高閣之下 俯察厥土 微
음　주 저 고 각 지 하　부 찰 궐 토　미

16일째인 기해에 황상께서 황후와 같이 두루 누대를 보고 한가히 서성西城의
그늘에 거닐고 고각高閣의 아래에 머무르며 엎드려 그 땅을 살피니,

覺有潤国而以杖導

之有泉随而涌出乃

承以石檻引為一渠

其清若鏡味甘如醴

覺有潤 因而以杖導之 有泉隨而湧出 乃承以石
각유윤 인이이장도지 유천수이용출 내승이석

檻 引爲一渠 其清若鏡 味甘如醴
함 인위일거 기청약경 미감여례

약간의 습기가 있음을 깨닫고 이를 인연하여 지팡이로 가리켰으니, 과연 그곳
에 샘이 있고 그리고 물이 용출하였다. 이에 돌난간으로 끌어들여 하나의 도
랑을 만들었으니, 맑기는 거울과 같고 맛은 달기가 단술과 같았다.

南注丹霄之右東

度於雙闕□青瑣

縈帶紫房激揚清波

滌蕩瑕穢可以導養

南注丹霄之右 東流度於雙闕 貫穿靑瑣 縈帶紫
남 주 단 소 지 우　동 류 도 어 쌍 궐　관 천 청 쇄　영 대 자

房 激揚淸波 滌蕩瑕穢 可以導養
방　격 양 청 파　척 탕 하 예　가 이 도 양

남쪽으로는 단소丹霄의 우측으로 흐르고, 동쪽으로 흐르는 물은 쌍궐雙闕을
건너 청쇄靑瑣를 뚫고 자방紫房을 휘어 감았으며 세차게 흐르는 맑은 물은 더
러운 것을 깨끗이 씻어내니, 바른 성품을 기를 만하고

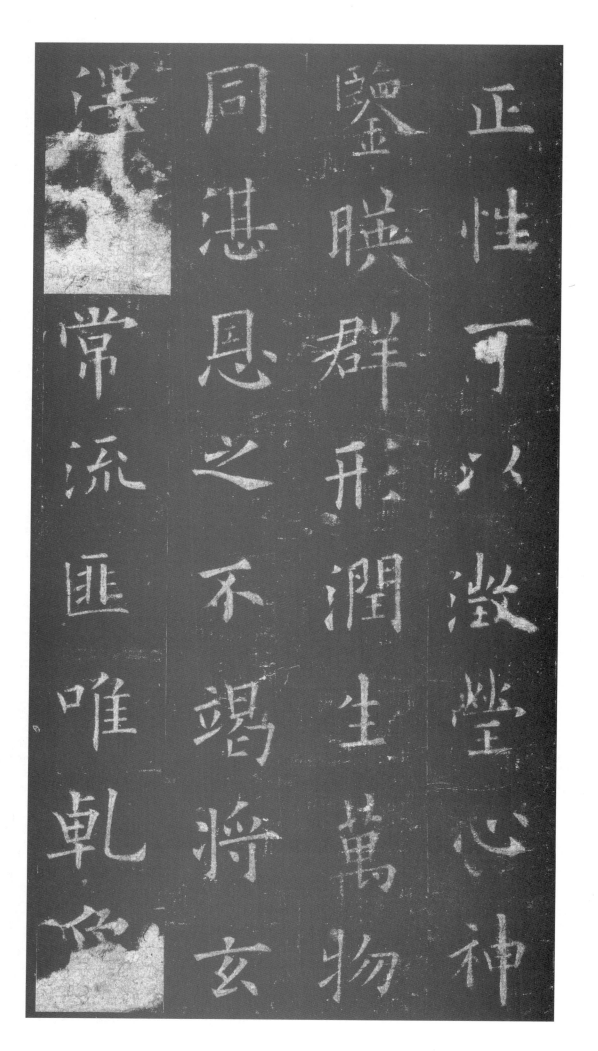

正性可以澄瑩心神

鑒膑群形潤生萬物玄

同湛思之不竭將

渼　常流匪唯乾

正性 可以澂瑩心神 鑒映群形 潤生萬物 同湛恩
정 성 가 이 징 형 심 신 감 영 군 형 윤 생 만 물 동 담 은

之不竭 將玄澤之常流 匪惟乾象
지 불 갈 장 현 택 지 상 류 비 유 건 상

심신心神을 맑게 해주며 군형群形(만물)을 밝게 비춰고 만물을 윤택하고 생기
있게 하여 깊은 은혜가 다하지 않음과 같고 앞으로도 은혜가 항상 흘러갈 것
이니, 이것이 건상乾象의 정精한 것이 아니며,

之精盖亦坤靈之寶

謹察禮緯云王者刑

殺當罪賞錫當功得

禮之宜則醴泉出於

之精　蓋亦坤靈之寶　謹按禮緯云　王者刑殺當罪
지　정　개　역　곤　령　지　보　근　안　예　위　운　왕　자　형　살　당　죄

賞錫當功　得禮之宜　則醴泉出於
상　석　당　공　득　례　지　의　즉　례　천　출　어

또한 곤령坤靈(地神)의 보물이 아니겠는가! 삼가 생각하면,《예위禮緯》에 이르기를, "왕은 형살刑殺로서 죄를 묻고 상을 주어 공훈을 가름하며, 예의가 마땅함을 얻으면 예천醴泉이 대궐의 뜰에서 나온다."고 하였다.

闕庭鶡冠子曰聖人

之德上□太清下及

太寧下及萬靈則醴

泉出瑞應圖曰王者

闕庭 鶡冠子曰 聖人之德 上及太清 下及太寧 中
궐 정 갈 관 자 왈 성 인 지 덕 상 급 태 청 하 급 태 녕 중

及萬靈 則醴泉出 瑞應圖曰 王者
급 만 령 즉 례 천 출 서 응 도 왈 왕 자

갈관자鶡冠子가 말하기를, "성인聖人의 덕은 위로 태청太淸(하늘)에 미치고, 아
래로는 태녕太寧(땅)에 미치며, 중간에 모든 신령에 미치면 예천醴泉이 나온
다."고 하였고, 《서응도瑞應圖》에서 말하기를, "왕이

純和飲食不貢獻則
醴泉出飲之令人壽
東觀漢記曰光武中
元元年醴泉□京師

純和 飲食不貢獻 則醴泉出 飲之令人壽 東觀漢
순 화　음 식 불 공 헌　즉 례 천 출　음 지 령 인 수　동 관 한

紀曰 光武中元元年 醴泉(出)京師
기 왈　광 무 중 원 원 년　예 천 출　경 사

순수하고 화평하면 음식을 바치지 않아도 예천이 나와서 이를 마시면 장수하
게 한다."고 하였고, 《동관한기東觀漢紀》에서 말하기를, "한무제 원년元年 중
원中元에 예천이 서울에서 나왔는데,

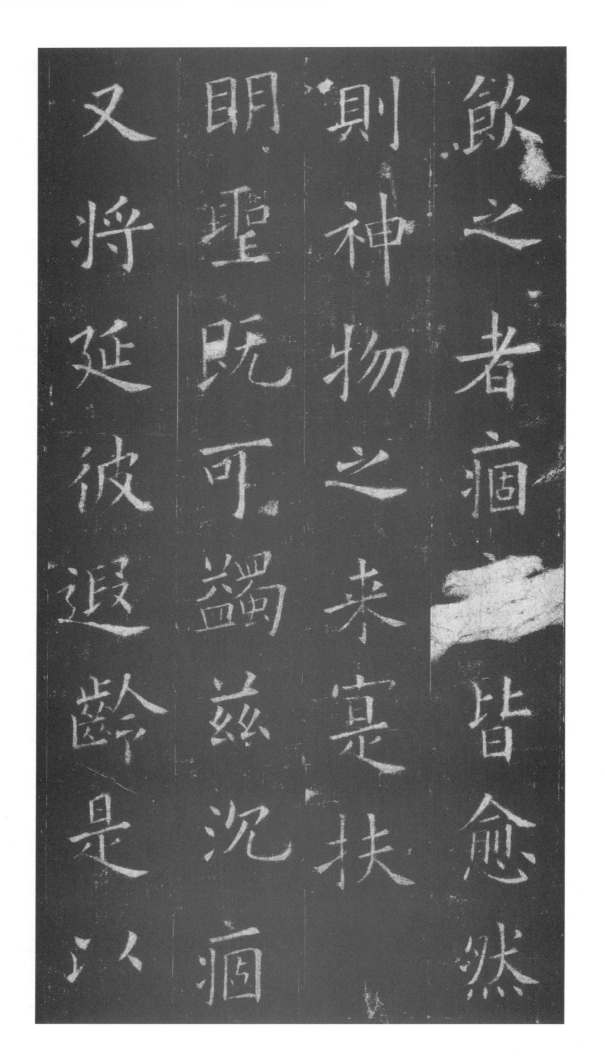

飲之者痼皆愈然
則神物之來甚是扶痼
明聖既可蠲茲沉痼
又將延彼遐齡是以

飲之者痼疾皆愈 然則神物之來 寔扶明聖 旣可
음 지 자 고 질 개 유　　연 즉 신 물 지 래　　식 부 명 성　　기 가

蠲兹沈痼 又將延彼遐齡 是以
견 자 침 고　　우 장 연 피 하 령　　시 이

이를 마시는 자는 고질병이 모두 치유되었다.”고 하였다. 그렇다면 신물神物(예
천醴泉)이 나오면 이에 현명한 성왕聖王을 도와서 마침내는 이런 깊은 고질을
없앨 수 있고, 또한 저를 장수하게 하려고 함이다. 이러므로

百辟卿士相趨動色我后固懷撝挹而弗有雖休勿休不徒聞於往昔以祥為惟

50

百辟卿士　相趨動色　我后固懷撝挹　推而弗有　雖
백 벽 경 사　상 추 동 색　아 후 고 회 휘 읍　추 이 불 유　수

休勿休　不徒聞於往昔　以祥爲懼
휴 물 휴　부 도 문 어 왕 석　이 상 위 구

모든 제후와 경사卿士들은 달려와서 기뻐하였으나, 우리 황제께서는 겸손한
마음을 품고 그 은혜를 하늘에 미루고 자신의 덕으로 삼지 않았고, 비록 아름
다움이 있으나 아름다움이 없는 것처럼 함은 다만 옛적에 들은 것이 아니고
상서祥瑞함을 두려워하지 않음은

實取驗於當今斯乃
上帝玄符天子令
德豈臣之未學所能
丕顯但職在記言

實取驗於當今 斯乃上帝玄符 天子令德 豈臣之
실 취 험 어 당 금　사 내 상 제 현 부　천 자 령 덕　기 신 지

末學 所能丕顯 但職在記言 屬
말 학　소 능 비 현　단 직 재 기 언　속

실제로 징험함을 오늘에 취하였으니, 이는 바로 상제의 현부玄符와 천자의 영
덕令德을 어찌 신 같은 말학末學이 크게 드러내겠는가! 다만 직분이 말씀을 기
록함에 있으므로,

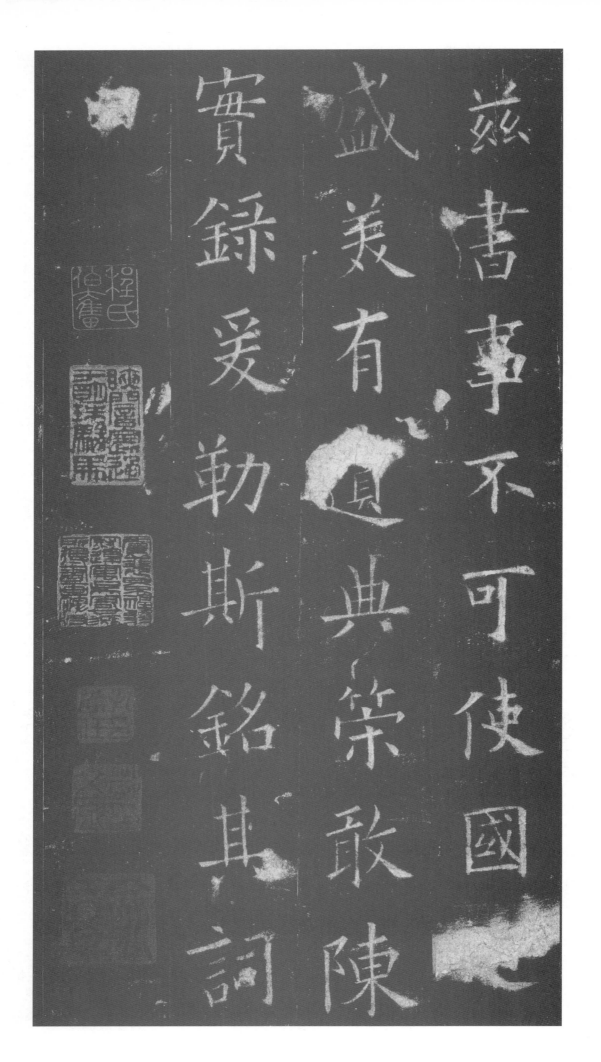

兹事不可使國盛羨有遺典策敢陳實錄爰勒斯銘其詞

茲書事 不可使國之盛美 有遺典策 敢陳實錄 爰
자 서 사　불 가 사 국 지 성 미　유 유 전 책　감 진 실 록　원

勒斯銘 其詞曰
륵 사 명　기 사 왈

이는 일을 기록함에 속하니, 나라의 성대하고 아름다움을 전책典策에 빠뜨릴
수 없으니 감히 실록을 서술하여 이 명을 새기노라. 그 말씀에 이르기를,

惟皇撫運奄壹
宇千載齊期萬物斯
觀功高大舜勤深伯
禹絕後前登三邁

28

惟皇撫運 奄壹寰宇 千載膺期 萬物斯覩 功高大
유황무운 엄일환우 천재응기 만물사도 공고대

舜 勤深伯禹 絶後光前 登三邁
순 근심백우 절후광전 등삼매

황제는 운수를 다스려서 문득 환우寰宇(천지)를 하나로 하고 천년의 기대에 부
응하고 만물이 이를 보이도다. 공은 대순大舜보다 높고 부지런함은 우임금보
다 깊어서 전후에 빛을 발하여 삼황오제三皇五帝보다 뛰어나

五握機蹈矩乃聖乃
神武克禍亂文懷遠
人□拚未紀開闢不
臣□冕並龗琛贄咸

五 握機蹈矩 乃聖乃神 武克禍亂 文懷遠人 書契
오 악기도구 내성내신 무극화란 문회원인 서계

未紀 開闢不臣 冠冕並襲 琛贄咸
미기 개벽불신 관면병습 침지함

기회를 잡아 법을 행하니, 성스럽고 신령스러웠다. 무武로 화란禍亂을 극복하고 문文으로 먼 곳의 사람까지 품었지만, 서계書契에 적지는 않았고, 개벽開闢한 이래 신臣이라 하지 않은 자가 관면冠冕을 아울러 승습하고 보옥과 예물을 모두 진술하였다.

陳大道無名上德不

德玄功潛運幾深莫

測鑿井而飲耕田而

食靡謝天功安知帝

陳 大道無名 上德不德 玄功潛運 幾深莫測 鑿井
진 대도무명 상덕부덕 현공잠운 기심막측 착정

而飲 耕田而食 靡謝天功 安知帝
이음 경전이식 미사천공 안지제

대도大道는 이름이 없고 상덕上德은 덕이라 하지 않는다. 현묘한 공은 잠긴 운수이니, 거의 그 깊이를 헤아릴 수 없었다. 샘을 파서 마시고 밭을 갈아 먹으니, 하늘의 공을 감사하지 않고 어찌 제왕의 힘을 알겠는가!

力上天之載無臭具

聲萬類滋始品物流

形隨感變質應德效

靈不焉如響恭恭明

力 上天之載 無臭無聲 萬類資始 品物流形 隨感
역 상천지재 무취무성 만류자시 품물류형 수감

變質 應德效靈 介焉如響 赫赫明
변질 응덕효령 개언여향 혁혁명

상천上天의 일은 냄새도 없고 소리도 없으나 만물이 비로소 나오고 품물品物
이 각각 형태를 갖추고 움직이기 시작한다. 감응함에 따라 형질이 변하고 덕
에 응하여 영험함을 나타내니, 개연히 들리는 음향 같아서 혁혁赫赫(빛나다)하
고 명명明明(밝다)하다.

明雜遝景福崇藝繁

祉雲氏龍官龜圖鳳

紀曰含五色烏呈三

趾頌不輟工筆無停

明 雜遝景福 葳蕤繁祉 雲氏龍官 龜圖鳳紀 日含
명　잡답경복　위유번지　운씨룡관　구도봉기　일함

五色 烏呈三趾 頌不輟工 筆無停
오색　오정삼지　송불철공　필무정

섞여 들어온 큰 복과 무성한 복은 운씨雲氏, 용관龍官, 귀도龜圖, 봉기鳳紀의 고
사故事이며 태양은 오색을 머금고, 까마귀는 세 발가락이 앞을 향하고, 송가頌
歌는 그치지 않고 사가들은 글씨 씀을 멈추지 않았다.

史上善降祥上智斯

悦流譙潤下濠濮肶

潔薢旬醴甘冰凝鏡

漱用之曰新把之無

史 上善降祥 上智斯悅 流謙潤下 潺湲皎潔 萍旨
사 상선강상 상지사열 유겸윤하 잔원교결 평지

醴甘 冰凝鏡澈 用之日新 挹之無
예감 빙응경철 용지일신 읍지무

상선上善에게는 상서祥瑞를 내리니 상지上智는 이를 기뻐한다. 순순히 흘러서
아래를 적시고 졸졸 맑게 흐르니 평초萍草는 맛나고 예천은 달도다. 얼음이
응결되어 거울같이 맑으니, 이를 쓸수록 날로 새로우며 날마다 떠내도 마르지
않도다.

竭道随時泰慶與泉

流我后夕惕雖休

宗休居崇茅宇樂不

般遊黃屋非貴天下

竭 道隨時泰 慶與泉流 我后夕惕 雖休弗休 居崇
갈 도수시태 경여천류 아후석척 수휴불휴 거숭

茅宇 樂不般遊 黃屋非貴 天下
모우 악불반유 황옥비귀 천하

도道가 따르니 시국이 태평하고 경사가 샘물처럼 흐르도다. 황제는 두려워하
며 비록 아름답지만 아름다움을 느끼지 못하고 거주함은 모옥茅屋이 좋다고
하며, 음악이 유흥에 옮기지는 않으며, 황금의 집을 귀하게 여기지 않고 천하
를 위하여 염려하시었다.

為夏人玩其華我取
其實還淳反本代文
以質居高思陸持滿
我念茲在茲永保

爲憂 人玩其華 我取其實 還淳反本 代文以質 居
위우 인완기화 아취기실 환순반본 대문이질 거

高思墜 持滿戒溢 念茲在茲 永保
고사추 지만계일 염자재자 영보

사람들은 그 화려함을 완상하는데, 나는 그 실제를 취하며 순박함에 돌아오고 근본으로 돌이키도다. 질박함으로 화려함을 대신하고 높은 곳에 살면서 떨어질 것을 생각하고 가득 차니 넘칠 것을 경계하며, 이를 생각하고 이에 있으니 영원히 곧고 길한 것을 보존하리로다.

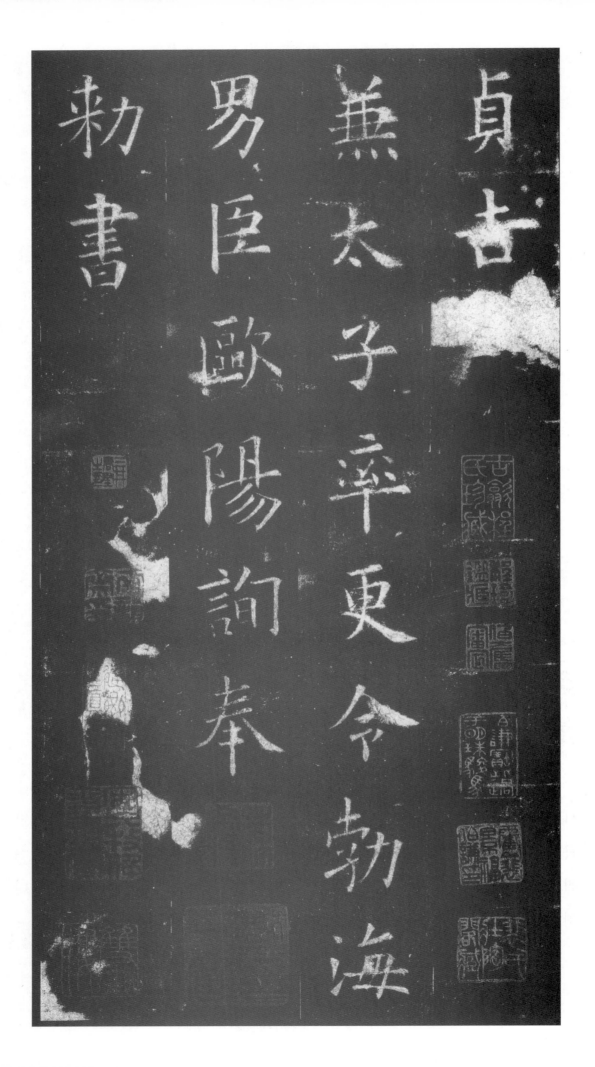

貞吉
無太子率更令勃海
男臣歐陽詢奉
勅書

貞吉 兼太子率更令渤海男 臣 歐陽詢 奉勅書
정길 겸태자솔경령발해남 남 구양순 봉칙서

태자솔경령太子率更令을 겸한 발해남渤海男 신臣 구양순은 칙서勅書를 받들어
서 썼다.

九成宮□泉銘 秘書監 撿校侍中 鉅鹿郡公臣 魏徵 奉勅 撰

維貞觀六年 孟夏之月 皇帝避暑乎九成之宮 此則隨之仁壽宮也 冠山抗殿 絕壑為池 跨

水架楹 分巖竦闕 高閣周建 長廊四起 棟宇膠葛 臺榭參差 仰視則迢遞百尋 下臨則崢嶸

千仞 珠璧交映 金碧相輝 照灼雲霞 蔽虧日月 觀其移山回澗 窮泰極侈 □人從欲 良足

深尤 至於炎景流金 無鬱蒸之氣 微風徐動 有淒清之涼 信安體之佳所 誠養神之勝地

漢之甘泉 不能尚也 皇帝爰在弱冠 經營四方 逮乎立年 撫臨億兆 始以武功壹海內 終

以文德懷遠人 東越青邱 南逾丹儌 皆獻琛奉贄 重譯來王 西暨輪臺 北拒玄闕 並地列

州縣 人充編戶 氣淑年和 邇安遠肅 群生咸遂 靈貺畢臻 雖藉二儀之功 終資一人之慮

遺身利物 櫛風沐雨 百姓為心 憂勞成疾 同堯肌之如臘 甚禹足之胼胝 針石屢加 腠理

猶滯 爰居京室 每弊炎暑 群下請建離宮 庶可怡神養性 聖上(愛)一夫之力 惜十家之產

深閉固拒 未肯俯從 以為隨氏

구성궁□천명 九成宮□泉銘 이다.

비서감秘書監이고 검교시중撿校侍中이며 거록군공鉅鹿郡公인 신하 위징魏徵이 (황제의) 칙명을 받들어 글을 지었다.

생각하면, 정관貞觀 6년 맹하孟夏의 달에 황제皇帝께서 구성궁에서 더위를 피하셨으니, 이곳은 바로 수隋나라 때에 지은 인수궁仁壽宮이다. 산의 꼭대기에 궁전을 올리고 아름다운 골짜기에 연못을 만들고 물에 걸터앉은 (모습에) 기둥을 얹었으며 바위를 나누어서 대궐을 세웠으니, 높은 전각殿閣이 둘러서 섰고 긴 회랑回廊을 사방에서 일으켰으니, 동우棟宇는 뒤엉키고 대각臺閣과 정자는 들쭉날쭉하였으므로 머리를 들어 쳐다보면 복잡하게 얽혀서 어수선함이 일백 심尋(1尋은 8尺)이나 되었다. 아래로 내려다보면 가파르고 험준함이 천 길이나 되었다.

구슬이 서로 비취고 금벽金碧(丹靑)이 서로 비취며 붉게 비취는 운하雲霞가 햇빛과 달빛을 가렸으며, 그 산을 옮기고 물줄기를 돌렸으며, 곤궁하고 태평한 중에 지극히 사치스러움을 보니, 사람의 욕심을 따르는 것은 진실로 더욱 깊은 것으로 생각하였다. 그러나 여름의 햇빛이 쇠를 녹이는 더위에 이르러서도 답답한 기운이 없고 잔잔한 바람이 서서히 불어 상쾌하고 시원함이 있었다. 진실로 몸을 편안하게 하는 아름다운 곳이고, 진실로 정신을 기르는 명승지이니, 한漢의 감천궁甘泉宮도 이보다 낫지는 않을 것이다.

황제께서 약관弱冠의 나이에 사방을 경영하고, 입년立年에 이르러서는 억조창생億兆蒼生을 다스렸다. 처음에는 무공으로 국내를 하나로 통일하고 마침내는 문치文治의 덕으로 먼 곳의 사람들을 회유하였으니, 동쪽으로는 청구靑邱를 넘고, 남으로는 단교丹傲를 넘었으며, 모두 보물과 예물을 바치고 거듭 통역을 하여 찾아온 왕들이 서쪽으로 윤대輪臺에 미치고, 북으로는 현궐玄闕를 막았으며, 아우른 땅에 주州와 현縣이 열을 서고 사람은 많아 통호에 편입하였다.

날씨는 맑아 해마다 화평하였으며, 가까운 곳은 평안하고, 먼 곳은 조용하며 많은 사람이 출생하여 모두 뜻을 이루고 신령의 도움이 지극하니, 이는 비록 이의二儀(음양)의 공을 의지함이나, 마침내는 한 사람의 생각을 의지함이다. 몸을 던져 남을 이롭게 하고 비바람에 시달리며 객지에서 고생한 것은 백성을 위한 마음이니, 요堯임금의 피부가 말린 고기 같

고 우禹임금의 발이 굳은살이 박인 것보다 심하니, 여러 방면으로 치료하였으나, 살결은 여전히 엉기었다.

이런 중에도 서울의 집에 사니 매양 무더위의 폐해가 있었다. 여러 신하가 이궁離宮을 짓기를 청하여 정신을 편안하게 하고 성품을 기르기를 바랐으나, 성상께서는 일부一夫의 힘을 사랑하고 십가十家의 재산을 아끼시고 마음을 닫고 굳건히 거절하여 따르지를 않았다.

수씨隋氏의 구궁舊宮은 전대前代에도 사용하였으니, 버리기는 아깝고 헐어 없애는 것은 힘이 든다. 사업은 귀한데 인순因循(내키지 아니하여 머뭇거림)하면서 어찌 반드시 다시 짓겠는가!

於是 斲彫爲樸 損之又損 去其泰甚 葺其頹壞 雜丹墀以砂礫 間粉壁以塗泥 玉砌接於

土階 茅茨續於瓊室 仰觀壯麗 可作鑒於旣往 俯察卑儉 足垂訓於後昆 此所謂至人無爲

大聖不作 彼竭其力 我享其功者也 然昔之池沼 咸引谷澗 宮城之內 本乏水源 求而無

之在乎一物 旣非人力所致 聖心懷之不忘 粵以四月甲申朔旬有六日己亥 上及中宮 歷

覽臺觀 閑步西城之陰 躊躇高閣之下 俯察厥土 微覺有潤 因而以杖導之 有泉隨而湧出

乃承以石檻 引爲一渠 其清若鏡 味甘如醴 南注丹霄之右 東流度於雙闕 貫穿青瑣縈

帶紫房 激揚清波 滌蕩瑕穢 可以導養正性 可以澄瑩心神 鑒映群形 潤生萬物 同湛恩

之不竭 將玄澤之常流 匪惟乾象之精 蓋亦坤靈之寶 謹按《禮緯》云 王者刑殺當罪 賞錫

當功 得禮之宜 則醴泉出於闕庭 鶡冠子曰 聖人之德 上及太清 下及太寧 中及萬靈 則

醴泉出 《瑞應圖》曰 王者 純和 飲食不貢獻 則醴泉出 飲之令人壽 《東觀漢紀》曰 光武

中元元年 醴泉(出)京師 飲之者痼疾皆愈 然則神物之來 寔扶明聖 旣可蠲茲沈痼 又將

延彼遐齡

이에 쪼개고 조각함을 소박하게 하면서 덜고 또 덜었으나 너무 심하지는 않았으며, 그 무너져 내린 것을 깁고 붉은 섬돌에 자갈과 모래를 섞고 하얀 벽에 진흙을 바르고 옥으로 된 섬돌은 흙 계단에 연하고 띠 집은 황실에 이어진다. 그 장엄하고 아름다움을 보니 기왕에 보이던 것을 지은 것이고, 구부려 낮고 검소함을 보니 교훈은 족히 후손에게 드리운다. 이를 일러 지인至人(더없이 덕德이 높은 사람)은 무위無爲하고 성인聖人은 부작不作이라고 하니, 저들은 그 힘을 다하고 나는 그 공을 누리는 자이다. 그러나 옛적의 연못은 모두 계곡의 물을 끌어들인 것으로, 궁성의 안에는 본래 수원水源이 없고 구하여도 없는 것이 하나의 물체에 있으니, 이미 인력으로 할 바가 아니므로 성심聖心은 이를 잊지 않았도다.

4월 갑신삭으로부터 16일째인 기해에 황상께서 황후와 같이 두루 누대를 보고 한가히 서성西城의 그늘에 거닐고 고각高閣의 아래에 머무르며 엎드려 그 땅을 살피니, 약간의 습기가 있음을 깨닫고 이를 인연하여 지팡이로 가리켰으니, 과연 그곳에 샘이 있고 그리고 물이 용출하였다. 이에 돌난간으로 끌어들여 하나의 도랑을 만들었으니, 맑기는 거울과 같고 맛은 달기가 단술과 같았다.

남쪽으로는 단소丹霄의 우측으로 흐르고, 동쪽으로 흐르는 물은 쌍궐雙闕을 건너 청쇄青瑣를 뚫고 자방紫房을 휘어 감았으며 세차게 흐르는 맑은 물은 더러운 것을 깨끗이 씻어내니, 바른 성품을 기를 만하고 심신心神을 맑게 해주며 군형群形(만물)을 밝게 비취고 만물을 윤택하고 생기있게 하여 깊은 은혜가 다하지 않음과 같고 앞으로도 은혜가 항상 흘러 갈 것이니, 이것이 건상乾象의 정精한 것이 아니며, 또한 곤령坤靈(地神)의 보물이 아니겠는가! 삼가 생각하면, 《예위禮緯》에 이르기를, "왕은 형살刑殺로서 죄를 묻고 상을 주어 공훈을 가름하며, 예의가 마땅함을 얻으면 예천醴泉이 대궐의 뜰에서 나온다."고 하였다. 갈관자鶡冠子2가 말하기를, "성인聖人의 덕은 위로 태청太清(하늘)에 미치고, 아래로는 태녕太寧(땅)에 미치며, 중간에 모든 신령에 미치면 예천醴泉이 나온다."고 하였고, 《서응도瑞應圖》에서 말하기를, "왕이 순수하고 화평하

2 ───

갈관자鶡冠子: 춘추시대 초楚 나라 사람으로 성명은 자세하지 않음. 갈조鶡鳥의 꽁지깃으로 장식한 관을 쓰고 다녔기 때문에 붙여진 이름임. 《갈관자》라는 19편의 저서를 남겼는데 도가道家와 형명刑名에 관한 것을 내용으로 하고 있음.

78

면 음식을 바치지 않아도 예천이 나와서 이를 마시면 장수하게 한다."고 하였고, 《동관한기東觀漢紀》에서 말하기를, "한무제 원년元年 중원中元에 예천이 수도에서 나왔는데, 이를 마시는 자는 고질병이 모두 치유되었다."고 하였다. 그렇다면 신물神物(예천醴泉)이 나오면 이에 현명한 성왕聖王을 도와서 마침내는 이런 깊은 고질을 없앨 수 있고, 또한 저를 장수하게 하려고 함이다.

是以百辟卿士 相趨動色 推而弗有 雖休勿休 不徒聞於往昔 以祥爲懼

實取驗於當今 斯乃上帝玄符 天子令德 豈臣之末學 所能丕顯 但職在記言 屬茲書事

不可使國之盛美 有遺典策 敢陳實錄 爰勒斯銘 其詞曰 惟皇撫運 奄壹寰宇 千載膺期

萬物斯覩 功高大舜 勤深伯禹 絶後光前 登三邁五 握機蹈矩 乃聖乃神 武克禍亂 文懷

遠人 書契未紀 開闢不臣 冠冕並襲 琛贄咸陳 大道無名 上德不德 玄功潛運 幾深莫測

鑿井而飲 耕田而食 靡謝天功 安知帝力 上天之載 無臭無聲 萬類資始 品物流形 隨感

變質 應德效靈 介焉如響 赫赫明明

이러므로 모든 제후와 경사卿士들은 달려와서 기뻐하였으나, 우리 황제께서는 겸손한 마음을 품고 그 은혜를 하늘에 미루고 자신의 덕으로 삼지 않았고, 비록 아름다움이 있으나 아름다움이 없는 것처럼 함은 다만 옛적에 들은 것이 아니고 상서祥瑞함을 두려워하지 않았음은 실제로 징험함을 오늘에 취하였으니, 이는 바로 상제의 현부玄符와 천자의 영덕令德을 어찌 신 같은 말학末學이 크게 드러내겠는가! 다만 직분이 말씀을 기록함에 있으므로, 이는 일을 기록함에 속하니, 나라의 성대하고 아름다움을 전책典策에 빠뜨릴 수 없으니 감히 실록을 서술하여 이 명을 새기노라. 그 말씀에 이르기를, 황제는 운수를 다스려서 문득 환우寰宇(천지)를 하나로 하고 천년의 기대에 부응하고 만물이 이를 보이도다. 공은 대순大舜보다 높고 부지런함은 우임금보다 깊어서 전후에 빛을 발하여 삼황오제三皇五帝보다 뛰어나 기회를 잡아 법을 행하니, 성스럽고 신령스러웠다. 무무武로 화란禍亂을 극복하고 문文으로 먼 곳의 사람까지 품었지만, 서계書契에 적지는 않았

고, 개벽開闢한 이래 신신臣이라 하지 않은 자가 관면冠冕을 아울러 승습하고 보옥과 예물을 모두 진술하였다.

대도大道는 이름이 없고 상덕上德은 덕이라 하지 않는다. 현묘한 공은 잠긴 운수이니, 거의 그 깊이를 헤아릴 수 없었

다. 샘을 파서 마시고 밭을 갈아 먹으니, 하늘의 공을 감사하지 않고 어찌 제왕의 힘을 알겠는가! 상천上天의 일은 냄새

도 없고 소리도 없으나 만물이 비로소 나오고 품물品物이 각각 형태를 갖추고 움직이기 시작한다. 감응함에 따라 형질

이 변하고 덕에 응하여 영험함을 나타내니, 개연히 들리는 음향 같아서 혁혁赫赫(빛나다)하고 명명明明(밝다)하다.

雜遝景福 葳蕤繁祉 雲氏龍官 龜圖鳳紀 日含五色 烏呈三趾 頌不輟工 筆無停史 上善
降祥 上智斯悅 流謙潤下 潺湲皎潔 莊旨醴甘 冰凝鏡澈 用之日新 挹之無竭 道隨時泰
慶與泉流 我后夕惕 雖休弗休 居崇茅宇 樂不般遊 黃屋非貴 天下爲憂 人玩其華 我取
其實 還淳反本 代文以質 居高思墜 持滿戒溢 念茲在茲 永保貞吉 兼太子率更令渤海
男臣歐陽詢 奉勅書

섞여 들어온 큰 복과 무성한 복은 운씨雲氏, 용관龍官, 귀도龜圖, 봉기鳳紀의 고사故事이며 태양은 오색을 머금고 까마귀는 세 발가락이 앞을 향하고 송가頌歌는 그치지 않고 사가들은 글씨 씀을 멈추지 않았다. 상선上善에게는 상서祥瑞를 내리니, 상지上智는 이를 기뻐한다. 순순히 흘러서 아래를 적시고 졸졸 맑게 흐르니 평초萍草는 맛나고 예천은 달도다. 얼음이 응결되어 거울같이 맑으니, 이를 쓸수록 날로 새로우며 날마다 떠내도 마르지 않도다. 도道가 따르니 시국이 태평하고 경사가 샘물처럼 흐르도다. 황제는 두려워하며 비록 아름답지만 아름다움을 느끼지 못하고 거주함은 모옥茅屋이 좋다고 하며 음악이 유흥에 옮기지는 않으며 황금의 집을 귀하게 여기지 않고 천하를 위하여 염려하시었다. 사람들은 그 화려함을 완상하는데, 나는 그 실제를 취하며 순박함에 돌아오고 근본으로 돌이키도 질박함으로 화려함을 대신하고 높은 곳에 살면서 떨어질 것을 생각하고 가득 차니 넘칠 것을 경계하며 이를 생각하고 이에 있으니, 영원히 곧고 길한 것을 보존하리로다.

태자솔경령太子率更令을 겸한 발해남渤海男 신臣 구양순은 칙서勅書를 받들어서 썼다.

-명문당 서첩 18-
구성궁예천명(九成宮醴泉銘)

초판 인쇄 : 2022년 11월 8일
초판 발행 : 2022년 11월 15일

원저자 : 구양순(歐陽詢)
편역자 : 전규호(全圭鎬)
발행자 : 김동구(金東求)
발행처 : 명문당(1923. 10. 1 창립)
서울시 종로구 윤보선길 61(안국동)
우체국 010579-01-000682
Tel (영)733-3039, 734-4798, 733-4748
Fax 734-9209
Homepage : www.myungmundang.net
E-mail : mmdbook1@hanmail.net

등록 1977. 11. 19. 제 1~148호
ISBN 979-11-91757-70-5 93640

값 12,000원